錢 灃 （1740～1795）

錢灃是一位十八世紀下半葉中國政壇與藝林青史雙垂的一流人物。他既是乾隆朝後期最負盛名的廉正官員之一，也是享譽二百餘年的卓越書畫家。

錢灃，乳名正貴，字東注，一字約甫，號南園，又號介石生、介石居士，別署杜若、芳洲杜氏等，雲南昆明人。生於乾隆五年庚申四月一日，卒於乾隆六十年乙卯九月十八日，年僅五十六歲。後世尊稱「南園先生」。

出身貧寒的滇南翹楚

錢灃出生於昆明城大東門外太和鋪的一個貧寒之家。其先爲江寧（今屬江蘇）楊柳灣花石橋人，始祖錢鑄於明代成化年間遊幕入滇，遂定籍焉。經過明末清初的社會動盪與「三藩之亂」，錢家在亦耕亦讀的艱難維持中日漸見敗落。傳至八世即錢灃祖父必，家境已趨貧寒。父世俊少年失學，惟能技傳世業，以冶銀爲生。錢灃生母李氏乃繼室，錢灃乃其長子，灃弟四：潮、源、從貴（早夭）、沈。錢灃生而穎異，少有大志，敏而好學。

十六歲時，有人見錢灃所作小楷精美，欲介紹他爲小吏，可以養家糊口，母親以錢家祖訓「不許子孫吃『六扇門』內飯」謝之。又有同窗請錢灃入軍營「寫糧」，錢灃本人也非常願意，但母親聞之而責。在盛奉「古今來幾許世家，無非積德；天地間第一件事，還是讀書」爲信條的中國傳統家族，母親寧可自己艱辛持家，也不願兒子爲小吏行雜役。

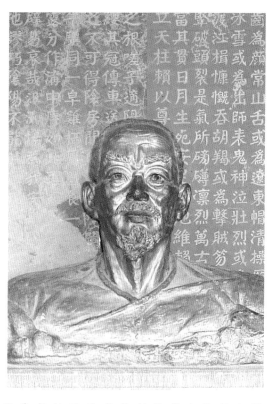

錢南園塑像

立於昆明市東郊曇華寺木蘭園內「錢南園紀念碑廊」的錢灃塑像。《清史稿·錢灃傳》云：錢南園「舉止岸然」。背景楷書壁屏係據乾隆五十七年南園先生里居守制時所書《正氣歌冊》摹刻。

錢灃，生於乾隆五年（1740），卒於乾隆六十年（1795），字東注，一字約甫，號南園，雲南昆明人。善詩文書畫，傳世畫作題材以「馬」爲主，書法方面則以顏底錢面的「南園體」使後世推崇備至，加上其一生高風亮節，可謂書如其人。

錢家敗落之際，鄉紳世家祖母金氏家族對錢灃續學業。錢灃八歲就塾，九歲輟學，十一歲復入塾，年十三後每晨起灑掃內外，地淨乃赴塾，歸則抱負弟妹，稍長又須晨起擔水。

錢灃成長影響很大。錢灃在乾隆四十一年（1776）所作《綱鑒輯略序》記敘了舅外祖六公金時熙的早年教誨：「灃自初學言語時，暨補弟子員，嘗左右膝側，叩聞訓辭。每於人心邪正，風俗盛衰，及國家治亂存亡之故，輒反復詳明，剖抉原委，以爲不知古無以鑒今。竊嘗服先生考核之精，評騭之確，而不知致此何由也。先生下世數年，灃始通籍，待罪史館。」縱橫引證，氣溢鬚眉，灃始通籍，待罪史館。李氏夫人賢慧持家，艱辛中督訓子女繼楚」。

錢灃十七歲首應童試未取，翌年入父執王瑾（1711～1784）門下，受到了「先生之爲教，最嚴立品」、「講論技藝，亦斤斤於是」的道德文章之嚴格訓練，學問才思進步顯明，一年之內連取童生、秀才，旋入縣學爲二等，獲得了下一步參加鄉試的資格。爲了提高學力，錢灃在二十二歲進入了雲南省官辦五華書院。入院不久，雲南巡撫劉藻（字素存）督課書院徵詩，錢灃獲置首位，得到了這位乾隆元年（1736）丙辰科博學宏詞二等第三名出身、曾任翰林院檢討的劉巡撫的十分期待：「此生獨來獨往，必爲將來大開風氣」因爲學業優異，年青的錢灃深得當時五華書院山長、雍正元年癸卯科（1723）進士、曾官江南道監察御史的蘇霖渤（字海門）之器重，被蘇山長譽爲「滇南翹楚」。

乾隆二十七年（1762）壬午秋闈（鄉試），乾隆三十年（1765）乙酉拔貢、秋闈，錢灃連續三次未能得中。緣於家貧，錢灃曾幾度外出他鄉短暫授館，也曾兩回五華書院肄業。直至乾隆三十三年戊子鄉試，二十九歲的錢灃方得中舉。同年冬十月，錢灃首次道出滇省，北上京師，參加了第二年春闈（鄉試），不幸落第。為了節省開支，方便再試，錢灃不惜離家別妻之苦，選擇了羈旅江漢、以詩會友的苦行文人生活。乾隆三十六年御賜同進士出身，之後，錢灃獲朝考第二十七名，改翰林院庶起士，選入翰林院深造。

清風亮節的從政生涯

乾隆三十七年（1772）辛卯科散館，錢灃授官翰林院檢討，此處正是結交俊彥碩學，切磋詩文書畫，陶冶才思情操的好地方。錢灃在翰林院檢討任上度過了十年，既結識了滇籍京官尹壯圖、錢士雲、周於禮等，也交往了同年林樹藩、李潢、邵晉涵、孔廣森和翰林晚輩法式善、初彭齡等。乾隆四十一年春假返里是唯一的省親之行，乾隆四十五年出任廣西鄉試副考官，則是錢灃在翰林任上唯一的試差。十年翰林生涯是廉正自守、自甘淡泊的，加之對進京趕考滇籍舉子的一些周濟，錢灃居然清貧到依靠借貸置辦官服車馬。

錢灃為人所稱頌的政壇業績，從乾隆四十六年（1781）十一月選授江南道監察御史後才真正開始。雖然只有從五品，卻擁有直接向皇帝奏事的特權，負責監察各級官員，彈劾不稱職者。錢灃出任御史不久就有異常出彩的表現——上疏彈劾陝西巡撫畢沅。當年七月，震驚全國的「甘肅冒賑折捐」集團貪污大案被揭發，涉案者有的被處判坐誅，有的被處死，惟獨陝西巡撫畢沅（1730～1797）罰銀了事。但是錢灃卻上《劾陝撫疏》，直言畢沅之罪，切中要害。隆帝發出上諭，要求吏部核實查處。這一彈劾案極大地震懾了各級官員，錢灃也因此在

錢南園故居遺址（攝影／黎志剛）

錢南園祖宅故居位於昆明市北京路（原名太和街）昆明會堂旁，其地二〇〇二年建成為「茶花公園」。此處曾發現清末經濟特科名袁嘉穀於民國十五年（1926）書立的「清御史錢南園故里」碑，該碑下段似有殘佚，僅餘「清御史錢南園……」六字（見右圖），現已移至盤龍區文物管理所，一九八六年公佈為昆明市盤龍區文物保護單位。

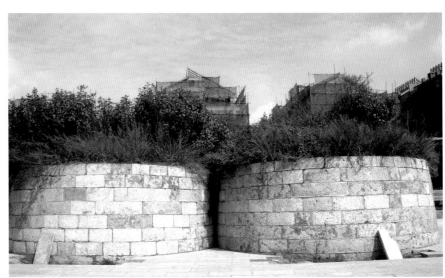

錢南園墓地（攝影／黎志剛）

錢灃墓地位於昆明市盤龍區龍泉街道（原屬官渡區龍泉鎮）金殿至黑龍潭公路中段的清水河村，圖中左墓係錢灃與元配秦夫人之合塚，右旁乃側室鞠氏姐妹之墓。原墓碑已殘，僅餘「府君太君墓」字樣。目前墓地無碑，擬新刊建。該墓於一九八七年公佈為昆明市文物保護單位。二〇〇三年十二月十八日公佈為第六批省級文物保護單位。墓地修葺工程自二〇〇三年九月由官渡區建設局正式展開。據程含章《錢南園先生墓誌銘》記：「南園先生既藏之三十有五年，章告歸至滇，其子嘉棟始以墓誌銘請曰：『先大夫歸葬於清水河畔，兆後過高，受風不吉。今欲與先妣秦淑人遷葬於新葡蓉峰山塋地，尚未有銘，敢以煩執事。』」

朝廷樹立了初步威望。

錢灃一生兩任御史正當和珅（1750～1799）專寵弄權之時，但他卻兩次奏疏間接彈劾和珅勢力集團，爲此，史傳諸書多有重筆記載。在百官多數明哲保身的大環境裡，錢灃出於言官的良知和對國家的忠誠，在甘肅大案辦竣不久，就向和珅集團發起第一次攻擊。儘管和珅百般庇護，但是錢灃在劉墉的支持下，以過人的膽識和才智，終於促使集團內國泰、于易簡獲罪處死。這一次的直言上諫被譽爲「鳴鳳朝陽」，錢灃也因此得到皇帝表彰，連獲擢升至通政使司副使，可參與朝廷大政的議事，這也是錢灃一生中最高的官階了。第二次在乾隆五十九年，錢灃出任湖廣道監察御史，表明了年邁的乾隆帝對他的廉正與才識是給予賞識的。這一年多天，錢灃上奏了震驚朝廷的《請覆軍機舊規疏》，指斥並暗示諸位軍機大臣與和珅有交結內監、招權納賄之嫌，觸及朝廷大政的核心問題。錢灃的仗義敢言與不肯附和權貴，自大學士阿桂以下，皆稱「南園先生」。這一奏疏及其結果，當然更引起和珅的又怕又恨。

在兩任御史之間，錢灃從政經歷中被史家關注的還有兩任的督學湖南。乾隆四十八年七月，錢南園以通政司副使原官，出任提督湖南學政。學政對於地方教育、文化等有重要領導作用，更負責到地方主持、巡視各級科考，選拔人材。錢灃連任湖南學政六年，以「用嚴說」訓飭士子，嚴正躬行，建言學務，嘉惠士林良多，涵濡湖湘幾代英才。惟此，晚清湘籍軍政重臣左宗棠（1812～1885）感慨云：「錢宗師視湖南學政，任滿復留。……至今以忠義著者，朝其先世，又多先生所錄諸生。洵哉！君子之澤也。」《錢南園先生文存序》

乾隆六十年（1795）九月，一世清貧、一心爲公的錢南園因過度勞累而病逝於京師，友人葉繼雯私寓。大學士阿桂等爲文以祭，稱其「有爲有守」，朝野爲之悼惜，傷其未及大用。嘉慶元年（1786）旋歸葬於昆明北郊清水河畔祖塋，三十五年後（道光十年，1830）子嘉棗又加遷葬，得與元配秦淑人合塚焉。錢灃在乾隆三十二年（1767，二十八歲）始得與元配秦氏（1747～1784）完婚；乾隆五十年（1785）三月，納妾而得鞠氏姐妹，側室兩孺人生子四：長嘉榴，次嘉棠，三嘉棗，四嘉植（幼殤）。無孫男傳其後。

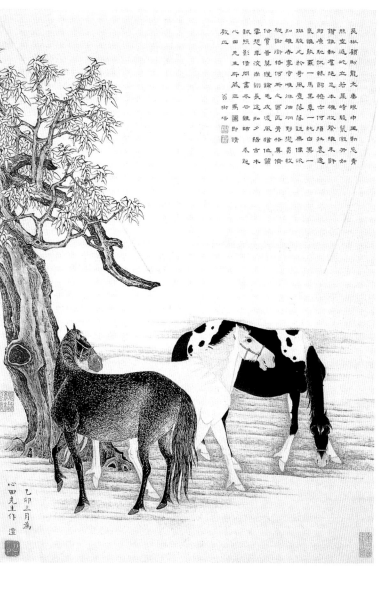

錢灃《三馬圖》1795年 軸 紙本 66.7×47.6公分 上海博物館藏

本圖自著「乙卯三月爲心田先生作」，乃傳世南園先生紀年畫作中的最晚之品，或爲南園先生平生最後之作。上端另紙有翁方綱（蘇齋，1733～1818）七言長律行書跋一則：「錢公書勢秋露垂，忽寫駿尾搖風絲。……還憶拈來守詩骨，畫禪不必名畫師。」下端另紙有李符清（載圖，乾隆四十八年舉人）嘉慶九年甲子（1804）秋七月行書跋一則：「南園立朝風采爲當代第一流人物，不徒以畫見也，然畫亦足傳矣」等語。本幅右上有翁方綱之子翁樹培（字宜泉，1765～1809）七言排律隸書題記一則。三跋皆應心田之請也。該圖軸作爲南園繪畫代表作，近年已被多次影印出版。

《自題守株圖四首》

無紀年 冊 紙本 行書
昆明周楚香氏舊藏

本冊應是錢南園傳世書跡中之最可靠的早期作品，凡三頁。所書內容爲錢灃自作五言古體詩《題守株圖四首》，見《錢南園先生遺集》卷五。

據朱桂昌《錢南園傳》考述：錢灃在乾隆三十四年（1769）春赴京師首應會試時，曾請當時供職內廷的長洲（今蘇州）籍畫師黃增（字方川，號筠谷）爲他繪有一幀全身爲寫眞，稱爲《守株圖》。此類寫眞，往往按照像主的既定主題而作，並配上景物，稱爲「行樂圖」，是當時文人中廣爲流行的一種風尚。畫像完成後，像主通常會裝裱成冊，畫像後也多留空白頁，以供名流和友朋題詠。另據《南園守株圖題詞錄》趙藩序記載：錢南園還曾請當時也供職京師的無錫籍畫像高手華冠爲寫眞一幀，南園自補樹石，亦爲《守株圖》。可見當年的《守株圖》繪本應有兩種。據資料記載，黃氏寫眞的《守株圖》，南園面樹席地而坐，圖中樹幹一；華氏寫眞的《守株圖》，南園背樹坐於山石之上，圖中有雙樹。《南園守株圖題詞錄》首頁所載《守株圖》，即是昆明胡應祥據華氏繪本而摹者。

> 吾生匪無涯 陸地貿首廬蘋州
> 六軀萬缺 未士補兩渡多趨思
> 如旭學鑒虎 黃鳥定何物縣鼇
> 識此所
> 食味三十年 薺荼歷己萬洪流
> 赴鼠吻腸 湓復自顧貌錦日以
>
> 親褐麻日以 遠青 中途蘭摧傷

此件作品，朱桂昌訂爲乃錢南園在乾隆三十四年春闈（會試）不第之後所作。味詩篇有「食味三十年」句，且有悵然之意。朱氏所訂，當有道理。從詩篇立意而論，《守株圖》乃錢南園反取「守株待兔」典故之義而用之，詩篇亦多《論語》、《莊子》及《詩經》用典，旨在抒發「終然絕機事」、「順生以爲常」之胸臆，表明自己追求功名，以期一展抱負，既是有所「守」而不「待」，也是「固有根」而不刻意追逐名利。惟朱氏似乎傾向於題黃氏繪本《守株圖》，未詳所據。竊臆，當年黃、華二氏同時供職京師內廷，錢南園請爲寫眞兩種，當年或共裝一冊，而南園自題也非專指某圖。

此冊書跡凡三頁，無紀年。從書跡判斷，亦當爲南園早期風格，似爲當年南園自題《守株圖》冊者，不知何時從圖冊中拆出。清末民初爲滇人周楚香（名荃，1882～1919，光緒二十九年癸卯科舉人）所得，其時已與錢灃另有書跡《桂花廳記行書冊》合裝爲一冊，先後有林紹年光緒甲辰（1904）冬月、趙藩乙卯（1915）七月十六日、袁嘉穀乙卯八月、陳小圃（晚號困叟）乙卯十月等四家

妙芳露朝来饷我馋吻指赴釜
泉中有石离……兴固芸根千秋终
兄移

牧株可以守胡迢半步地豈曰
青山歗終然絕樓事大椿及
朝菌造物同一芳順生以爲
儜来道呼寧
錢澧自題

釋文：吾生匪無涯，隨地宜有處。蒝此七尺軀，萬缺未寸補。而復多越思，如厄學暴虎。洪流赴鼠吻，腸溢復何願？貂錦日以親，褐麻日以遠。青青中途蘭？摧傷豈誰怨？生平最昵子，娟娟冰雪姿。持囊貯芳露，朝來饒我饑。笑指赴釜泉，中有石離離。無與固其根，千秋終見移。故株可以守，胡適半步地。豈曰無少欲，終然絕機事。大椿及朝菌，造物同一制。順生以爲常，儜來適所寄。錢澧自題。

題跋。其中趙藩跋認爲：「自題《守株圖》四詩，硯食公安時作。」袁嘉穀跋亦云：「《守株圖詩》在丙午前十數年，風韻獨絕。」陳小圃跋云：「《守株圖詩》純用襄陽法。」此三人均爲清末民初滇中名士，對鄉賢錢南園至爲推崇，也是著名的錢南園研究專家，所論當屬可信。錢南園會試落第之後，於仲夏間投奔五華書院同窗、時任公安縣令的萬鍾傑，浪跡公安一帶一年半餘。故此書跡或爲乾隆三十四年四月後至次年間所書。察此自題四首書跡，確爲錢南園運用米襄陽筆法之作，猶近米元章《露筋祠碑》之跡。

露筋之碑
天地之間雖大體陽兇兄君子陰比夫人
而五行之間相爲初各有正位序居甚此
離書亦交家于陰陽之間盈武起居藏
子之所章燼人女子所萬難雖其自
霄露筋不就有悍之于民不顯
于一時祠方揭于吾古庸夫庸婦

北宋　米芾　《露筋祠碑》局部　行書　見《寶晉齋法帖》
卷十　上海圖書館藏宋拓本
米芾（1051～1108，此據曹寶麟之說。一說1051～1107），初名黻，字元章，號火正後人、鹿門居士、襄陽漫仕、海嶽外史等。原籍襄陽（今湖北襄樊），後定居潤州（今江蘇鎮江）。四十一歲後改名芾，官至書畫博士、禮部員外郎，故人稱「米南宮」。一生性情狂放，遊戲翰墨，人又稱「米顛」或「米癲」。與其子米友仁，世稱「二米」或「大小米」。父子二人又是書畫收藏家、鑒賞家。擅山水，創爲「米點山水」、「米氏雲山」。其書法，初學唐人，中年以後留心尋訪晉人法帖，沉浸於右軍父子，既老始自成一家，故其行草書沈著痛快，寓剛健於流利，影響後世深遠。

5

《書課小楷》

無紀年　軸　紙本　小楷　57×22公分　山西省博物館藏

本軸所書文辭，語出王應麟《困學紀聞》卷二，亦見《四庫全書·子部·儒家類·御覽經史講義》卷十四。錢灃所錄，個別字句與上述典籍略有小異，如起首「咎繇曰」，王氏所記本條為「皋陶曰」。按，「皋陶」古皆作「咎繇」。《說文·言部》謨字下引《虞書·咎繇謨》也。許君所稱，《古文尚書》也。《離騷》、《尚書大傳》、《漢書》皆作「咎繇」。

本軸未署所書年月，但署「約甫書課」，知為錢灃習書日課之件。錢灃，字東注，又字約甫，起訖時間。惟不知其用字「約甫」起訖時間。但據書跡觀之，多歐陽率更體勢，兼有鍾、王小楷筆意，或為其客居京師，初入翰林院時之跡。錢灃未及弱冠即擅小楷，道出滇省之前曾以鄉賢虞世璂（字虞山）書跡為橋樑而學習歐陽詢書法，此軸歐體風格依稀尚在，故擬訂為錢灃三十五歲前後作品。但令人尚且疑惑的是，錢灃傳世畫作中的署款，一直到晚年還在使用此類小楷。當然，也可以用小楷乃當時文人童子功之類的常例來解說。

希園五兄七十誕辰敬贈四百二十字
松柏獨也正受命家中立壹不共閱年後彫非眾及我觀
熊司馬壯歲欲脫簪便腹盛氣精爽動烺翁
寧輈多歉吾門畏天授不緩習星經及地志成
書久已綽其數此有編上笙史更作集憶當觀草
聖筆飛風雨急顏闇閒引殘舉鉅野受黃入堨來
攝桂刺衆巖已完昔越老甚蘩泉達薜級儂吏汗
偶昳曾我來夏之初煩連接以館與檠
過談被廔把堂上山水畫墨久猶淋汁恍經罰
棧裡冬寒起芟發危石殘苫臚枯林苦霧泥縠
君方寸地五嶽起芳炭不顧真宰慇上訴致天
泣是時雨既已熱雲蒸地濕插秧馬已躍參
鍾猶執惘農夙夜意形課著憂怩昨復有事出
陟巘隆在隰野日炎蘩泉達薜級儂吏汗
喘倒已方卻扇笠路人詑使君今年正七十何
循而得以毋乃飴丹粒又聞卻老術間藏在壼
炱內兼非唯鑪火靜夏事噓吸我聞大笑之彼潃
安足拾是唯鍾開氣造物有特給不見風日守
河洙自渠潘鋒銛港自解框園轉不盟今日懸
弧期賀客想煜熠庭丹榴爛綻監貳甚戴咅拘

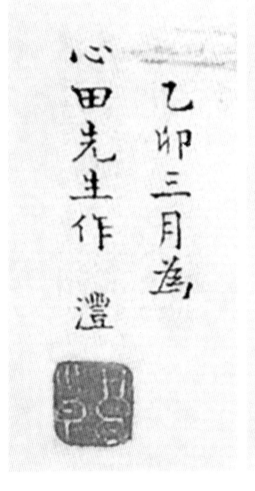

錢灃畫作中的小楷款字

圖右者為錢灃《勒馬圖軸》款字，未署年月。該軸為香港虛白齋藏品，紙本，水墨，65×42公分。「慎齋」乃湘潭羅典（1718～1807）之號，乾隆十六年進士，授編修，擢鴻臚寺少卿，督學湖南、四川，主持嶽麓書院二十七年。錢灃初入翰林元時，緣周於禮之引見而拜識羅氏；督學湖南時，復得交往。此稱「老前輩」云云，當在羅氏於長沙為嶽麓書院山長，南園督學湖南時所作。

圖左者為錢灃《三馬圖軸》款字，乃乾隆六十年（1795）三月所作。關於該軸，請參見本書第三頁相關插圖解說文字。

錢灃《贈希園七十壽詩小楷冊》　無紀年　卷　紙本
22.6×56.4公分　四川省博物館藏

此卷應為冊頁改裝。著錄於中國古代書畫鑑定組編《中國古代書畫圖目》第十七冊第113頁（編號：川1—438）。雖無紀年，但據是詩夾註有「還郴」云云，希園五兄乃熊姓，曾官桂林府同知（俗稱「司馬」），湖南郴州人，善書畫。按，錢灃曾於乾隆四十九年（1784）至郴州巡視歲考，而詩中有句「我來夏之初」，道左煩迎捍」，或正在該年。此卷小楷，書跡多《靈飛經》意趣，故更多清秀之姿，亦南園傳世小楷佳篇。

南園弟灃科手

錢灃之名、字、號、別署用詞取義淺析

1. 名灃。按家譜排行，其兄弟輩取名均從「水」，若其弟名曰潮、源、沅。

2. 字東注。《詩經·大雅·文王有聲》有曰：「豐水東注，維禹之績。」按「豐水」即「灃水」，以字釋名，慣例一也。故其字寄予著意欲建立大禹治水般功業之願望。
又字約甫。「甫」或作「父」，為古代男子美稱，多附於表字之後，如孔子字尼甫（父）。約者，束也。《論語·雍也》：「君子博學於文，約之以禮。」約者，貧也。《論語·里仁》：「不仁者不可以久處約，不可以長處樂。」故其表字或本《論語》，以示自己君子本色、仁者之心。

3. 號南園。園圃之泛稱也。唐代詩人柳宗元左遷永州司馬時詠《冉溪》詩有句云：「卻學壽張樊敬侯，種漆南園待成器。」其取義或如此，意欲自勉也。

4. 別號介石。介石，操守堅貞之謂也。語本《易·豫》：「介於石，不終日，貞吉。」

5. 別號杜若。操守堅貞之謂也。語本《易·豫》一奇石之側身立像，番禺葉氏《清代學者像傳》卷三錢灃像即摹自此圖。乾隆四十七、四十八年間（1782～1783）錢灃遭落鶴級、里居守制時所曾使用的別署。兩者均本《楚辭·九歌·湘君》句義：「采芳洲兮杜若，將以遺兮下女。」以香草高潔自勖也。

6. 別署杜若、芳洲杜氏。這是錢灃客京師，與王汝璧等八位友朋同聚，有人作《九客圖》，圖中南園為雙手捧

釋文：咎繇曰：「彰厥有常，吉哉！」周公曰：「庶常吉士。」召公曰：「吉人吉士。」帝王用人之法，一言以蔽之，曰「吉」。舜所舉曰「元」、曰「愷」，吉德之實也；所去曰「凶」，吉德之反也。議論相傳，氣脈相續。在春秋時謂之善人，西漢時謂之長者。惟吉則仁，所謂元者善之長，為天地立心者也。約甫書課。

谷繇曰彰厥有常吉哉周公曰庶常吉士君公曰吉人吉士

帝王用人之法一言以蔽之曰吉舜所舉曰元曰愷吉德之實

也所去曰凶吉德之反也議論相傳氣脈相續在春秋時謂

之善人函濠謂之長者惟吉則仁所謂元者善之長為天

地立心者也　約甫書課

《臨米芾留簡帖》

無紀年 軸 紙本 行書 188×106公分
上海朵雲軒藏

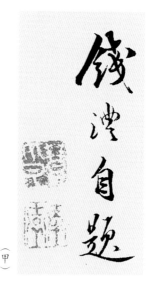

這是一件六尺整紙的行書大中堂，乃傳世鮮見的錢灃臨米之作，對於考察錢南園書法有重要學術價值。

本軸之書是臨米芾《留簡帖》，爲書箚形式，而南園所出形式爲中堂立軸，打破原帖章法，並實現了小行書到大行書的轉化。經與米帖原作對照，本軸文辭僅少原帖箚末「芾頓首」三個草字，而多出署款五字。放臨古典法帖，是晚明以來，尤其是明末清初名家王鐸、傅山以後的經典樣式，是書家對古典法書的轉化生成，屬於書法藝術創作的範疇，在某種程度上可以說是一種典則—由案頭把玩之小箚衍生出高堂張懸之大軸。書藝欣賞在這一刻已經發生了視覺感知和心理的感受的重大變化。

本軸所臨摹的範本《留簡帖》乃當年周於禮聽雨樓藏名品之一，刻入《聽雨樓藏帖》卷四。乾隆三十七年至三十九年（1772～1774）間，錢灃曾借居聽雨樓近三年，嗜於書道，臨書不輟，其中必然觀摹了《留簡帖》。同時，聽雨樓主人周於禮也喜愛臨米帖爲軸，並有此類作品傳世。當然，我們不能據此判斷南園此作的具體創作時間，也不能說一定是對照米帖墨蹟所臨，更大的可能是根據《聽雨樓藏帖》拓本所臨。詳審本軸書跡，字形忠實臨米之外，點畫形態間仍偶露魯公筆意，與南園先生前期米書風格明顯的《題守株圖四首》和《垂鞭彈控圖》跋款等作有較大差別，在排除字跡大小等客觀因素外，我們認爲也與創作時間的早晚有關。以錢灃傳世書畫作和書跡中有紀年者作爲比勘物件，可以發現，本軸名款單署「灃」字，與

其乾隆四十三年戊戌（1778）所作《駿馬脱重銜圖》、《秋風歸牧圖》二軸署款風格最爲接近。故我們把本軸的創作時間初步訂爲南

北宋 米芾《留簡帖》

北宋 米芾《留簡帖》 紙本 行書 31.7×39.7公分
美國普林斯頓大學藝術博物館所藏

此帖在明代詹景鳳《東圖玄覽編》卷三有著錄，其時乃米芾五帖在明代詹景鳳《東圖玄覽編》卷三有著錄，其時乃米芾五帖《逃暑》《歲豐》《留簡》《春和》《臘白》合卷之一，後經關九思、王思任、陳洪綬等遞藏；清雍乾年間歸安岐古香書屋，乾隆晚期又均歸周於禮，刻入《聽雨樓藏帖》卷四；清末民初入溥儒，後將前三割分拆售於吳普心，現已流入美國普林斯頓大學藝術博物館所藏，定名爲「米芾行書三帖」，此帖即爲之三。《留簡帖》原割歷代視爲米元章書割「自運」精品，徐邦達《古書畫過眼要錄》訂之爲「米氏約五十歲」之作。

錢灃學米時期的署款書跡

（甲）、出於《自題守株圖四首行書冊》（1769）
（乙）、出自《垂鞭彈控圖》（1775）
（丙）、出自《十一馬圖軸》（1776）
（丁）、出自《駿馬脱重銜圖》（1778）

本圖所列四種爲錢灃三十至四十歲期間的簽名書跡，均有學米痕跡。甲乙所列兩種錢灃前期簽名書跡，丙丁所列兩種錢灃簽名書跡。

（甲）　（乙）　（丙）　（丁）

本軸未署年款。上款曰「文軒先生」，下款署「澧」，按例「文軒」當爲字號，據此可知受贈者（索書者）或爲錢澧關係一般的友人。查楊廷福、楊同甫編《清代室名別稱字號索引》，中列字號曰「文軒」者凡三：何志道，字闇然，號文軒，四川灌縣人；李端，字澹居，號文軒，又號鑒亭，山西武鄉人；汪彥博，字潞勳，又字厚夫，號文軒，江蘇鎮洋人。何文軒，生卒年並生平事蹟未詳。李文軒（1754～1800），乾隆四十四年（1779）中舉，曾因歷受乾隆、嘉慶二帝特達之知，一時名動京師，在朝八年（1793～1800）與朝士以詩文相高下，士大夫皆爲其才華傾心。汪文軒（1763～1824），乾隆五十二年以召試舉人中二甲進士，由翰林院編修改官刑部，考選御史，督學廣西，後擢山東青州知府，甫二年以疾歸里而卒。合諸南園行歷，竊臆本軸或爲李文軒乾隆四十五年庚子恩科、四十六年辛丑科會試京師期間，南園應其之請而爲書之。

釋文：苻頓首再拜。前留簡而去，不得一見，於今怏怏。辱教知行李已及。偶以林憲巡歷，既以迴避，送謁告家居。或渠未至，急走舟次也。糧如命。他幹一一示下。對客草草。文軒先生。澧。

《桂花廳宴集序》

1786年 冊 共八頁 紙本 行書
昆明周楚香氏舊藏

本冊錢灃撰文并書，自署「丙午八月」即乾隆五十一年（1786），是年錢南園奉旨留任湖南學政。凡八頁。文見《錢南園先生遺集》卷四，題爲《桂花廳宴集序》。書爲純用顏眞卿法，乃南園生平得意之作。書文合一，允推佳作。

乾隆四十八年（1783）七月，錢灃以通政使司副使原官，督學湖南學政三年；乾隆五十年九月，因「桑植案件」而遭革職留任。乾隆五十一年，任滿，又奉旨留任，直至乾隆五十四年，四月丁憂去官，九月因諸生匡喪赴詩案而遭鐫級。其在湖南學政任上凡兩屆六年之久。這也是錢南園除短暫的廣西試差外，唯一的外官之任。正是在湖南任上，錢灃元配秦氏在乾隆四十九年病故於長沙學政府署，次年四月錢灃納鞠氏姐妹爲妾；也是在湖南任上，錢灃感受了同僚共事，恩怨難酬。

乾隆四十九年八月（錢灃任湖南學政的第二年），錢灃在學政府署院內宴請二十年前的湖南學政、即將離任的湖南巡撫李綬（字佩廷，號竹溪，晚號杏圃，又作杏浦，宛平人，陪座客人有錢灃老友、時任嶽麓書院山長的羅典（字徽五，號愼齋，湖南湘潭人）和告老翰林余廷燦（字卿雯，號存吾，湖南長沙人）。時丹桂飄香，院內小閣（桂花廳）中賓主對飲，其樂融融，遂各賦詩篇。越二年，錢南園作成此序，書贈李杏圃長子，即時任郴州知州的李敬亭。文中記敘了當年李杏圃在長沙湖南學政府署院內「藝竹蒔桂」之舊事，回憶了與李氏父子的數度情眞意切的交往，闡明了宴集賦詩的主題，並擬勒石以志。故序文文辭平淡中見眞情，詩意中見滄桑。南園爲文，受房師桐城姚鼐（惜抱先生）影響，此文當亦一例也。

此冊書跡，據說一直留在湖南，後爲昆明周楚香所得，並與南園另一書跡《題守株圖四首》合裝一冊，清末民初，經數家題跋，歷盡風雨，保存至今。南園書跡兩種並諸家題跋合裝之冊，一九七九年由周楚香之子周嘉禾提供給雲南人民出版社，一九八三年六月影印出版了《錢南園行書墨蹟》。此一序文行書墨蹟，以顏魯公《爭坐位帖》爲濫觴，而無率意憤懣之氣息，雖用退筆書成，但行筆流暢，字跡蒼勁而不失秀潤，其時南園心情愉悅故也。錢南園其於魯公書，已是化爲活用。

《錢南園《題守株圖四首》《桂花廳宴集序》行書兩種合裝冊》後的四家題跋

林紹年題跋

釋文：南園先生品學冠時，書法又為眾所推重，人得其寸縑片紙，無不什襲珍藏。此卷係用退筆乘興為之，而蒼勁中時含秀潤，有轉目筆而成妍者。自題小照詩，而係一時之作。合為一冊，洵可寶也。光緒甲辰冬月，余適將移撫南中，瀕行得展玩數過，不勝愉快，爰志此以歸其主人。林紹年。

趙藩題跋

釋文：桂樹院一記，視湘學時作，自題《守株圖》四詩，硯食公安時作。一用新筆所書也。記與詩已刻《遺集》中，而記末節去一段，則書與文皆未完，海內欽仰，無煩贅辭。謹識所考證如此。楚香賢弟珍藏此冊，束我書後。時乙卯七月十六日，劍川趙藩。

袁嘉穀題跋

釋文：乾隆丙午，南園先生年四十七，書由老境入化境，益可寶貴。《守株圖詩》在丙午前十數年，風韻獨絕。楚香賢弟鈔此，可以學其詩文，再進而學其人，知非尋常鑒藏家矣。乙卯八月，石屏袁嘉穀。

陳小圃（困叟）題跋

釋文：《桂花廳記》純用平原法，《守株圖詩》純用襄陽法，皆錢書之最佳者。楚香寶之。乙卯十月，困叟。

釋文：桂樹及後院負垣竹，皆北平李杏園先生手植者。先生去此二十年，澧乃來任，相別灃陽，咨舊政殊悉，而未之及也。明年歲在甲辰，澧如郴州，先生致書自江西，意極惓惓。長嗣敬亭適為州守，因話及隨侍藝竹蒔桂，如昨日事。未幾，先生由江西督學換節來軍，已而移節來桂。八月，撤闈，亟治具延先生及羅慎齋、余存吾二先生。湖南自嶽及衡，產石皆牯疏，不中鐫刻，郴城以南，似猶較可。先生即移節，敬亭得不迴避，還為郴守，乃屬伐石至此石。工苦不辨細書，遂裁石之半，紀述事略，而篋藏諸詩。丙午八月，澧。

在錢灃的書法歷程中，《枯樹賦》這一題材佔有特殊的地位。

錢灃客居京師，初入翰林院之時，借居滇籍前輩周於禮聽雨樓近三年，遍覽名跡，臨池不輟，而開始了自己真正投入的學書生涯。在周氏聽雨樓所藏眾多歷代法書碑版名跡中，錢灃特別鍾情於初唐名家褚遂良所書《枯樹賦》一帖，臨摹近兩年，凡過百通。在後來的生涯中，錢灃也曾多此以《枯樹賦》為內容，創作了他最為擅長的楷書、行書書冊。錢灃當年在聽雨樓長時間摹學褚河南書《枯樹賦》，當為書跡所動；而後多次書寫《枯樹賦》，又豈獨感其文辭之悲乎！

《枯樹賦》乃南北朝後期著名文學家庾信（513～581，字子山，河南新野人）傳世名篇。庾信早年仕梁，後奉命出使西魏，恰逢西魏滅梁，遂被羈留在長安，歷仕西魏、北周，官至驃騎大將軍開府儀同三司，世稱「庾開府」。其於詩賦、駢文均擅，早年風格綺豔輕靡，晚年羈身北朝，所作篇章從內容到風格均有較轉變，多感傷遭遇之述、蕭瑟蒼涼之氣，其中《哀江南賦》《小園賦》《枯樹賦》代表南北朝賦體文學的最高成就，故杜甫有詩贊曰：「庾信文章老更成，凌雲健筆意縱橫」，「暮年詩賦動江關」。《枯樹賦》一文純用比興手法，以樹木自況，充分表現了作者在異國失意、他鄉飄零的思鄉情懷，是一曲慷慨悲涼之歌。

傳世錢灃本件《枯樹賦》與《冒雨尋菊序》、《端陽競渡序》合裝一冊，三文同體共跋，均為楷書，全冊凡二十頁，其中《枯樹賦》正文有十一頁。此楷書合冊，雲南人民出版社曾以《錢南園墨蹟》為名，於一九七八年十月首次影印出版。全冊未署年月，但據合冊跋款「湘中阻風，書以遣日」云云，可知其為督學湖南時期所書。是冊書跡以早年所學歐體為底，大幅度地參用顏真卿《自書告身》、《麻姑仙壇記》筆法、筆意、筆勢，雖用退筆，書以遣日，但端嚴嚴剛正形貌之中仍內含秀姿，字字挺拔，筆筆到位，雖無名款（末鈐白文「灃印」、朱文「南園」二印），而可讓人一眼即知此乃南園真蹟是也。

錢灃《枯樹賦行書冊》局部　無紀年　拓本

尺寸並所刻之處未詳

此種錢南園行書《枯樹賦》刻本，民國前期曾編入《古今碑帖集成》印行。近年，北京出版社有影印。此行書未署年款，單署「灃」字名款。從書風推判，其以顏魯公體勢為根本，偶露褚河南、米襄陽之筆意，與南園乾隆五十一年丙午（1786）八月所書《桂花廳宴集序行書冊》跡近，大抵同一時期之作也。

枯樹賦
殷仲文風流儒雅
海內知名代黑，時
移出為東陽太守

顧盼魚龍起伏節
豎山連文橫水戲
匠石驚視公輸眩
目雕鑴始就剬剝

風雲不感羈旅無
歸未肷采葛還成
食薇既傷搖落復
嗟變衰哀淮南三木

庭槐而歎曰此樹
婆娑生意盡矣至
乃白鹿貞松青牛
文梓根柢盤魄山
崖表裏桂何事而

銷亡桐何為而半
死昔之三河徙殖
九畹移根開花建
始之殿落實睢陽
之園聲含嶰谷曲

抱雲門將雛集鳳
比翼巢鴛臨風亭
而唳鶴對月峽而
吟猿乃有拳曲擁
腫盤坰反覆熊彪

摧折紛披草樹
散亂煙霞若夫松
子古度平仲君遷
森梢百頃槎枿千
年秦則大夫受職

漢則將軍坐焉莫
不苔埋菌壓鳥剝
蟲穿低垂於霜露
頓撼於風煙東海
有白木之廟西河

有枯桑之社北陸
以楊葉為關南陵
以梅根作冶豈獨
城臨細柳之上塞
落桃林之下至乃

謂矣乃為歌曰建
章三月火黃河千
里楂若非金谷滿
園樹即是河陽一
縣花桓大司馬聞

而歎曰昔年移柳
依依漢南今看搖
落悽愴江潭樹猶
如此人何以堪

請各賦詩
湘中阻風書以
遣日本文久不
在眼脫誤蓋不
一足也

〔本頁附合開末頁〕

《作德贈人七言行書聯》

無紀年　對聯　紙本　126.9×25.8公分×2

上海博物館藏

此聯未記所書年月，但署姓名款。下聯款後鈐印二：上，白文「澧印」；下，朱文「南園」。上聯鈐起首印一：朱文圓印「人在蓬萊」。下聯右下角有鑒藏印記一：朱文「錢鏡塘收藏印」。知其原爲民國前期滬上著名書畫收藏家錢鏡塘舊物。錢鏡塘（1908～1983），原名錢德鑫，字鏡塘，晚號菊隱老人，浙江海寧人。自幼得其父錢鴻遇之授，工書法繪畫。弱冠以後來滬，獨資經營書畫，商賈之餘以鑒藏古代書畫爲能事，數十年間曾鑒藏歷代書畫數千件之多。約在抗戰勝利後，此聯由錢鏡塘轉手給銳意書畫收藏的上海工商實業界人士孫志飛（1905～1966），遂爲孫氏物。一九七九年九月，孫氏後人將包括本聯在內的一二八件文物捐贈上海博物館；一九九五年五月，上海博物館特爲舉行「孫志飛先生藏書畫回顧展」，並遴選書畫精品一百件輯成專冊《孫氏家族捐贈上海博物館明清書畫集萃》，本聯亦在其中。

此聯聯語頗有理趣，然未詳所出，但晚清以來似在民間已有流行。「作德之心」、「贈人以言」乃儒家崇尚之美德。《尚書·周官》有言：「作德，心逸日休；作僞，心勞日拙。」《荀子·飛相》曰：「贈人以言，重於金石珠玉；勸人以言，美於黼黻文章；聽人以言，樂於鍾鼓琴瑟。」本作未署上款，

按例當爲南園先生書以自用者。其聯語亦當南園先生自作乎？錢澧所作楹聯，近人趙荃曾專門搜輯爲一卷，作爲《雲南叢書·集部二十七》之《錢南園遺集》卷八；民國前期，又有徐崇立輯抄本《錢南園聯語》刊行。惜兩書均未暇查考。本聯書跡既有顏魯公的樸茂沈著，又有米南公的峻利痛快，字顧盼生姿，生動欲飛，而全聯協調酣暢，在清代中晚期書家中當屬突出。從其兼取顏、米兩家的基本情況作一推判，是聯或爲南園先生督學湖南時期所書。

近代湖南籍軍政要人楹聯書法賞析一

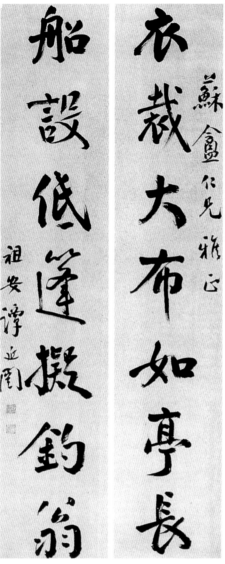

清 譚延闓《七言行書聯》

紙本　尺寸並藏者不詳

譚延闓（1880～1930），字組庵，又字祖安，號畏三、切齋，湖南茶陵人。國民黨元老，國民政府軍政要員。清光緒進士，授翰林院編修。民國前期曾任湖南省省長兼督軍、國民黨中央政治委員會主席、行政院院長等。卒葬南京中山陵旁。譚延闓書法一生以顏真卿爲主攻，取會錢南園，兼學米芾，結體寬博，顏盼自雄，被譽爲自錢南園之後的又一顏書大家。

歷代大家書跡

錢澧

東晉 王羲之

唐 顏真卿

北宋 米芾

14

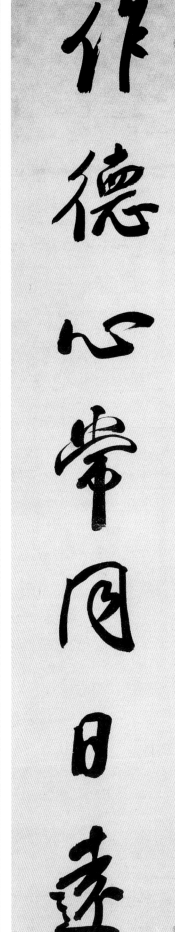

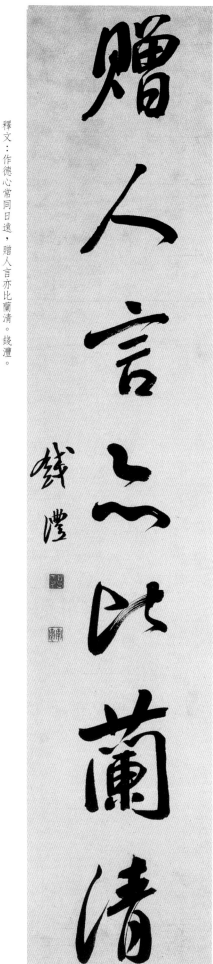

釋文：作德心常同日遠，贈人言亦比蘭清。錢灃。

近代湖南籍軍政要人楹聯書法賞析二

清　左宗棠《七言行書聯》臘箋紙本　199×37
公分×2　首都圖書館藏

左宗棠（1812~1885），字季高、樸存，號上農人，湖南湘陰人。清末洋務派和湘軍著名首領。早年就讀於長沙嶽麓書院，道光舉人。深得曾國藩賞識。曾官閩浙總督、陝甘總督等，出任軍機大臣，調兩江總督兼通商事務大臣，身為武將，兼通文墨，亦擅書法。卒諡文襄。崇尚碑版，受湘籍前輩何紹基影響，以顏魯公書法為根本，推崇錢南園，筆力雄健，風格豪邁，楹聯作品流傳頗多，為時人所愛。近人馬宗霍評曰：「文襄公行書出清臣、誠懇，而稍參率更，北碑亦時湊筆端，故肅括森立，勁中見厚。」

《杜詩三題行書冊》

錢沖甫舊藏

冊 共九頁 紙本 尺寸不詳

本冊所書杜詩三題（四首）均爲五言，見清人仇兆鰲《杜詩詳註》卷之七、康熙敕修《全唐詩》第四函第一冊杜甫卷之三。錢南園自署「郴山試院漫書」，郴山即郴州別稱，北宋詩人秦少游被貶湘南所作《踏沙行·郴州旅舍》一首，有「郴江幸自繞郴山，爲誰流下瀟湘去」之名句。可知是冊當爲錢灃提督湖南學政期間按試郴州行部中自課之作，其中《有懷台州鄭》（十八）司戶（虞）一詩有脫落、改句之誤，蓋默寫之故也。關於此冊書法，譚澤闓有如是之評：「《少陵五言》數開……沉浸魯公行草，結構、用筆無一字無來歷，幾令人疑爲集字書，眞奇觀矣。」

本冊原跡在民國前期曾爲錢沖甫所得，至今下落不明，未知尚在人寰否？錢沖甫（1875～1966），名翔熊，號聽松，清季顯宦錢應溥之子，浙江嘉興人，久居滬上，善書法，富字畫收藏，譜近代人物掌故，一九五三年入上海文史館爲館員。末頁左下角有「銘六鑒藏」朱文印，未詳爲何人印記。譚澤闓將其與己藏錢灃《蘇軾詩三題》行書冊兩種合爲一冊，題爲《南園先生行書冊》，由上海震亞書局於民國七年（1918）首次石印發行，後經多次重版。兩種（杜詩行書與蘇詩行書）書跡風格非常相近，應爲同一時期所作。該《南園先生行書冊》冊後依次有李瑞清（清道人）、曾熙（農髯）、胡光煒（小石）、李健（仲乾）四家跋，又有譚澤闓手書後記一頁。茲據震亞書局於民國十一年（1922）十月第四版影印，以饗讀者。

唐 顏真卿行書兩種

左圖：《送劉太沖序》局部《忠義堂法帖》本 浙江省博物館藏宋拓

右圖：《爭坐位帖》局部 單刻帖本 上海圖書館藏宋拓本

《錢南園《杜詩》《蘇詩》合冊》冊後近人四家題跋

1 李瑞清一九一六年跋：「南園先生學魯公而能自運，又無一筆無來歷，能令君謨卻步、東坡失色。一人而已。丙辰四月三日，瓶齋作南園生日出此冊，因題。清道人。」（如圖）

李瑞清跋手跡

2 曾農髯一九一八年跋：「自來師平原，君謨得其皮相而乏骨力，東坡雖學《畫像》（贊）實用鍾法，少師《韭花帖》化剛爲柔，思白沿之至今，然江別爲沱，已失正流。道州從顏入而操縱多緣《黑女》變化，實出篆、分，境式過之，究非適宗。南園先生嚴守壇宇，無法外之騎驅，有筆外之鉤玄。觀此帖，蓋從《送劉太沖敘》以闚河南也，廉悍險勁，而轉使仍復雍容溫雅，可爲學顏書者失之擁腫圓滑者痛下一神鍼也。戊午浴佛日，衡陽曾熙識。」

3 胡小石一九一八年跋：「平原書出河南，《送劉太沖敘》沿波討原、獨張師法者，南園一人而已。吾嘗見先生所書《鵰鶚賦》《黑女》變化，實出篆、分，境式過之，《太沖敘》以寫《杜詩》，轉使不出本家，而波瀾獨邁千古，學顏至此，歎爲觀止矣！又非特以人重也。戊午四月，胡光煒。」

4 李健一九一八年跋：「南園先生專學平原，深入堂奧而能神明變化、獨成一家。自來學人書者，非構縶於柱下，則須節取一體以自適，未有步趨準繩、恪守不失而能自立如先生者也。此先生行書出入於《太沖敘》、《三表》之間，而縱橫跌宕、方折圓轉，一洗學顏書者纏繞拘苦之習，豈獨爲魯公之功臣？亦後學之津梁也。魯公行書世尠精脫，與其爲木石所眛，不若於此帖求之，庶幾墜不廢弩之觀再現人間耳！因勸挹芬先生亟景印之，以饗世之學顏書者。仲乾居士。」

夢李白二首

《夢李白二首》：死別已吞聲，生別常惻惻。江南瘴癘地，逐客無消息。故人入我夢，明我長相憶。恐非平生魂，路遠不可測。魂來楓林青，魂返關塞黑。君今在網羅，何以有羽翼？落月滿屋樑，猶疑照顏色。水深波浪闊，無使蛟龍得。

浮雲終日行，遊子久不至。三夜頻夢君，情親見君意。告歸常局促，苦道來不易。江湖多風波，舟楫恐失墜。出門搔白首，若負生平志。冠蓋滿京華，斯人獨憔悴。孰云網恢恢？將老身反累。千秋萬歲名，寂寞身後事。

《有懷台州鄭司戶》：天臺隔三江，風浪無晨暮。鄭公縱得歸，老病不識路。山鬼獨一腳，蝮蛇長如樹。呼號傍孤城，歲月誰與度。昔為水上鷗，今為罼中兔。性命微小吏，眼暗髮垂素。黃帽映青袍，非供折腰具。從來禦魑魅，多為才名誤。夫子稽阮流，更被時俗惡。生平一尊酒，見我故人遇。相望無所成，乾坤莽迴互。

《貽阮隱居》：陳留風俗衰，人物世不數。塞上得阮生，迥繼先父祖。貧知靜者性，自遺毛髮古。車馬入鄰家，蓬蒿守環堵。清詩近道要，識子用心苦。尋我草徑微，褰裳踏寒雨。更議居遠村，避喧甘猛虎。足明箕潁客，榮貴如糞土。

郴山試院漫書。

《節錄困學紀聞》

無紀年 軸 紙本 楷書 101.6×72.9公分
上海博物館藏

本軸著錄於《中國書跡大觀》第七卷《上海博物館（下）》、《中國歷代法書墨蹟大觀》第十五冊、日本版《中國古代書法名品圖冊》等，而未見諸《中國明清書畫圖目》所書文辭見宋王應麟《困學紀聞》卷二首條，惟「前賢謂：皋、夔、稷、卨，所讀何書」一句，《四庫全書》《四部叢刊》《萬有文庫》諸本《困學紀聞》皆作「前賢謂：

皋、夔、稷、卨，有何書可讀」，餘無殊。

按：「卨」是「契」的古字，同「偰」。傳說中的商代始祖。清人王筠《說文釋例》云：「《人部》『偰』下云：『堯司徒，殷之先。』《尚書》作『契』，『偰』之省借，《漢書》作卨，蓋正字也。」

本作因其用筆方圓兼施，結構挺拔端穩，氣度雍容神秀，加之中堂大軸的形式，而在近年被多方選爲錢灃大楷代表作。的確，這是錢南園能博得李瑞清等「能以陽剛學顏公，千古一人而已」之譽的重要原因之所在。察其書勢，結體橫向開張明顯，點畫收筆處鋒棱銳利，氣旺而神足，當是其精力充沛、筆力強健時期所書。從中可以看出，此時的錢灃已經完全領會了顏眞卿楷書的眞諦，就是沙孟海在《近三百年來的書學》中所評述的：「他（錢灃）還有一件事比別人家來得好：尋常學顏字的，只知聚，不知散，只知含，不知拓，他可是能散能拓的多，但其『神』自然很『密』，這也是顏眞卿《筆法十二意》篇裏說的『密謂疏』的意思，錢灃字字形很寬廓，『空白』只管了。……顏字字形很寬廓，『空白』只管錢灃是最能體會這個『奧旨』的。」將之與南園傳世書跡作一比照，與督學湖南時期的《枯樹賦楷書冊》尤爲接近，但比後者更顯老成，且開始顯示出自己與顏書拉開距離的特有方法：強化特徵，不損外秀。當然，錢灃在楷書藝術上的最高成就——「執意高古，不避古拙」——尚未體現，這要到晚年（五十歲）以後才更明顯。同時，也在相當程度上與乾隆五十三年所書《施芳谷壽敘》相接近，但不及後者古拙生辣。故訂本軸亦爲其督學湖南時期所書，時間或在書寫《枯樹賦》楷書冊》與《施芳谷壽敘》兩種之間。

唐 顏眞卿 楷書名碑兩種

右圖：《顏家廟碑》局部 780年 宋拓本
北京故宮博物院藏

左圖：《大字麻姑仙壇記》局部 771年 宋拓本
上海博物館藏

此兩種顏書晚年碑版，當爲錢南園所深刻取法。

錢灃《施芳谷壽敘》局部 1788年 拓本

此作墨蹟未見，拓本有長沙商務印書館民國十三年（1924）十二月首版刊印（後屢次再版）爲一冊，該本爲昆明陳榮昌（1860～1935，字小圃，虢虛齋）舊藏，並有前跋後記：上海大眾書局編入《古今碑帖集成》印行，近年北京出版社據而影印第五函第三三冊。又，襄見該書有整拓，或當年曾刊碑立於昆明。

周官外史掌三皇五帝之書春
秋傳所謂三墳五典是也前賢
謂皋夔稷卨所讀何書理實束
然黃帝顓頊之道在丹書武王
所以端冕而受於師尚父也少
皥之紀官夫子所以見剡子而
學者也孰謂無書可讀哉

澧

《明月古香七言行書聯》

紙本　青描花箋　127.6×30公分×2公分
田家英氏小莽蒼蒼齋藏

本聯有錢灃用印三：上聯啓首「人在蓬萊」（朱文圓形），下聯名款後鈐「灃印」（白文）、「南園」（朱文）。又有朱文鑑藏印記三：上聯右下角「寶迁閣書畫印」（長方形），下聯左下角「昌豫鑒藏」、「少石審定」。可知是聯在清末民初曾爲陳夔麟等人所得。陳夔麟（約1854～1915後），字少石，號少室山樵、迂叟、寶迁、室名寶迁閣，貴陽人，清末名臣陳夔龍（1857～1948，字筱石）胞弟，精鑒藏，有《寶迁閣書畫錄》。後爲田家英（1922～1966）小莽蒼蒼齋藏品。

關於本聯聯語，《小莽蒼蒼齋藏清代學者法書選集》編者以爲乃南園先生自撰之句，然未詳所據，或可信焉。南園先生擅聯語，是爲公論。此聯通寫夜晚時分的書齋生活，寫景以外，更抒發一種文人雅趣，可謂情景交融之佳聯。從書法藝術角度而論，這也堪稱是一件風格典型的錢灃行書聯。雖無紀年，但書風老成，行筆自信，氣度雍容，法出顏書，但強化了書勢特徵，另有一種碑帖結合的時代審美風尚。即使如此，其中「上」、「閣」、「撿、藏」數字，依然可以在《坐位帖》等找到相似字形。上款「先老弟台」，其人未詳，或爲南園先生晚輩同僚。此聯或爲錢灃晚年之作。

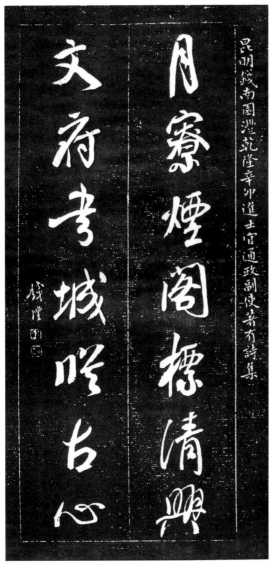

錢灃《月寮文府七言行書聯》拓本

此聯見近代金石家吳隱（1867～1922，字石潛）摹集編刻的《古今楹聯彙刻》。原石或在杭州碑林。聯語「月寮煙閣標清興，文府書城從古心」，與《明月古香七言行書聯》意境相契；書跡似當略早，風格介於《作德贈人七言行書聯》與《明月古香七言行書聯》之間。

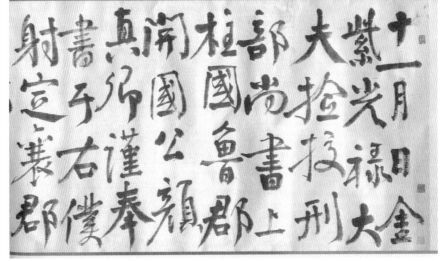

錢灃《臨顏真卿爭坐位帖》局部　卷　綾本　65.5×1445公分　田家英氏小莽蒼蒼齋藏

此卷所書時間未能詳，察書跡當爲錢灃晚年臨作。小莽蒼蒼齋所藏錢灃墨蹟較多，其主人喜愛顏體故也。

陳烈《田家英與小莽蒼蒼齋》記：「在『小莽蒼蒼齋』的收藏中，請帶學者臨顏體或書顏文的作品很多……尤其使田家英讚不絕口的是錢南園的十六米《臨顏真卿爭坐位帖卷》，這是錢氏傳世墨蹟中的『高頭大卷』。此卷爲整幅綾子寫就，中間沒有斷接，開卷即能使人感覺到顏書的骨架和用筆的特性……」

錢灃《明月古香七言行書聯》鴛鴦對一種

此聯收藏者並尺寸不詳，曾見流通。是作與本頁主圖明顯爲一鴛鴦對，除紙張質地不同外，無復上款，且有書藝高下之分。疑爲贗品。

下圖：錢灃《詩句酒腸七言行書聯》

國立故宮博物院藏

羅紋紙本 131.4×27公分

本屏聯爲其另一幅以行書發抒情感作品，筆墨呈現詩中快意，筆力健勁飛動。此作原爲譚伯羽、季甫昆仲藏，今已捐贈台北故宮博物院。（洪蕊）

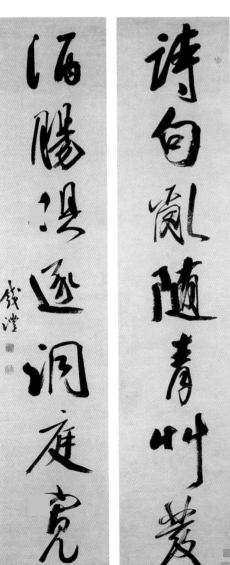

明月滿尊開上閣
古香半榻撿藏書
錢灃

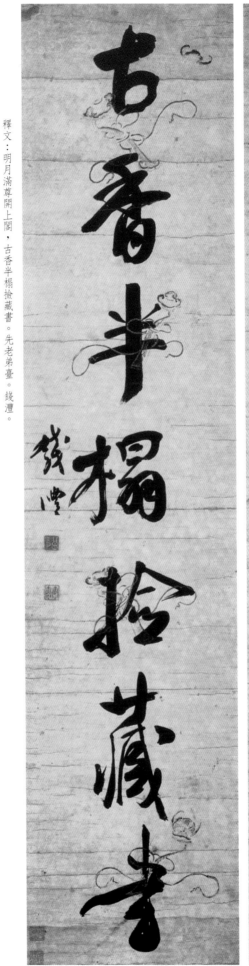

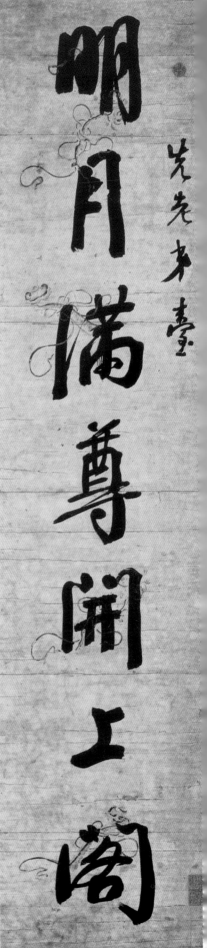

《護門擲地七言楷書聯》

紙本　描銀雲紋箋　127×29公分×2公分
田家英氏小莽蒼齋藏

此聯錢灃用印有三，上聯啓首「人在蓬萊」（朱文圓形），下聯名款後鈐「灃印」（白文）、「南園」（朱文），均同《明月古香七言行書聯》。惟從所鈐朱跡察之，印章似較均同《明月古香七言行書聯》爲泐，或當爲晚出之一旁證也，亦爲田家英小莽蒼齋藏品。

此作無紀年，爲錢灃書贈「瑩齋大兄同年」之作。聯語當出南園自撰，歌贊對方道德高潔、文章永年。科舉時代同榜取之人互稱「同年」，到了明清時代，不僅同榜進士可稱「同年」，鄉試、會試同榜登科者也皆稱「同年」。故「瑩齋」當爲錢灃當爲鄉試或會試之同年登榜者也。按，錢灃於乾隆三十三年（1768）鄉試中舉，是科雲南鄉試共取五十四名：於三十六年辛卯恩科會試登榜，該

科取中貢士凡一六一名，殿試無一黜落。查楊廷福、楊同甫父子編《清人室名別稱字型文》（增補本），其著錄「瑩齋」者有二：一，金華章大豐（字士玉）；一，漢陽龔書田（字玉圃，室名開泄軒）。此二人生平事蹟不詳，然均不在宋寶炯、謝沛霖編《明清進士題名碑錄索引》所列「乾隆三十六年辛卯恩科」名錄中。又，英特網查索，盡得「羅氏通譜網」中有湖南羅廷琇（1721～1779）字所思，號瑩齋，羅登庸四子，廩貢生，任湖廣常德府桃源縣訓導，敕授修職郎，馳封奉政大夫。而此羅瑩齋似乎亦不當爲錢南園之同年。故瑩齋者不得確考，似以鄉試同年可能性較大。

本聯書跡，結體雍容華貴，筆劃老辣精

到，出於顏魯公而異於顏魯公，並有唐代另一位亦曾受顏書影響的碑版名手柳公權的影子。察其書跡，得顏書行神外，細微筆畫的峻秀處，雖與督學湖南時期所書《枯樹賦楷書冊》有一定的相似度，但明顯已趨更加老成，而更接近於乾隆五十三年五月所書《同門前輩施芳谷先生六十壽序》。又，此聯名款「灃」字之署，既不同於《節錄困學紀聞楷書軸》，也有別於乾隆五十七年（1792）七月所書《正氣歌》和乾隆五十八年六月所書《程子四箴》。綜上所述，姑訂此類書跡約爲其五十歲前後作品，時錢灃守制居里。向見此類書連署名錢灃所書者較多，當以北京故宮博物院所藏《古琴名帖七言楷書聯》與本聯最爲上佳。

錢灃《古琴名帖七言楷書聯》紙本　131.1×30.7公分×2　北京故宮博物院藏

名帖雙鉤搨硬黃
古琴百衲彈清散
灃

錢灃《古琴名帖七言楷書聯》錢灃守制居里時期，以此作與《護門擲地七言聯》最佳。此幅未見於《中國古代書畫圖目》著錄，但見文物出版社《書法叢刊》第一輯（1981年2月）影印。

唐　柳公權《神策軍碑》局部　843年　宋拓本　北京圖書館藏

柳公權（778～865），字誠懸，宮至太子少師，故世稱「柳少師」。是晚唐獨領風騷的楷書大師。他的書法中年以後受顏書影響較多，晚年成一家之體，後世並稱「顏柳」。《神策軍碑》是柳公權晚年得意之筆，被譽爲柳氏「生平第一妙跡」。柳體最鮮明的特質，即點畫峻利挺秀，結體中宮緊密，骨力爽健遒勁，此特質在本碑中得到最佳妙的體現。

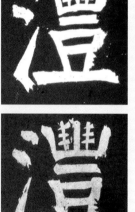

《節錄〈困學紀聞〉》楷書軸中的名款「灃」字之署。

上為乾隆五十三年五月所書《施芳谷壽敘》中的名款「灃」字之署;下為《施芳谷壽敘》敘文中涉及的「灃」字書跡。

上為乾隆五十七年七月所書《正氣歌》楷書冊中的名款「灃」字之署;下為乾隆五十八年六月所書《程子四箴》楷書冊中的名款「灃」字之署。

護門草亦芝蘭味

瑩齋大兄同年

擲地文成金石聲

弟灃

釋文:護門草亦芝蘭味,擲地文成金石聲。瑩齋大兄同年。弟灃。

《正氣歌大楷》

譚澤闓舊藏
局部 1792年 冊 紙本 凡52頁 尺寸不詳

末署「壬子秋七月既望」，當乾隆五十七年（1792）七月十六日所書，時錢灃守制居里，年五十三歲。內容爲南宋末年名臣文天祥（1236～1283）被俘後在元大都（今北京）獄中所作千古傳誦名篇《正氣歌》，詩中充滿浩然正氣，表現出堅貞不拔的民族氣節，威武不屈、富貴不淫、生死不渝的崇高精神，可謂光華燦爛之篇章。

錢灃「少有大志，舉止岸然」（袁文揆《錢南園先生別傳》語），其兩選監察御史，兩任湖南學政，爲官清廉，抗疏納忠，聲震朝野，涵濡湖湘，高風亮節，海內儀型。當書《正氣歌》時，南園先生正遭鑷級、平居有年，日以誦讀名篇、揮毫書冊爲事。而再過一句，即丁父艱服闋，北歸京師之際，再展抱負有望。心中勃勃正氣湧動，有感於斯篇，三百餘字一揮而就。全篇書體源本顏眞卿，詩歌作自文天祥，書法出手錢南園，每五百年後三位氣節高操之名臣次第相銜；而錢灃以正楷書寫《正氣歌》，結體拓展而茂密，點畫渾厚而樸秀，可謂書之董狐」，其書淘爲南園先生晚年之佳製、傳世之名作！

該冊原跡在清末民初曾先後歸藏薛鴻年（叔瓶）、譚澤闓（瓶齋）之手，前有莊賡良（栩園）隸書題署，末有民國元年壬子（1912）立冬後十日譚澤闓跋、民國三年甲寅（1914）伏日莊賡良跋。經杭縣高野侯（時顯）鑒定，作爲「名人眞蹟」叢書第九種，民國八年（1919）五月中華書局首次石印發行。一九六四年六月，上海古籍書店據以影印出

版。莊賡良跋云：「昆明錢南園先生以名翰林翊御史，劾和珅私人山東巡撫國泰貪黷得實伏法，直聲大震，爲純廟所特賞。書法宗平原，得其神髓，世人重之。……光緒癸未、甲申之際，常熟翁相國崇尚錢書，遂致風行海內，士大夫家置一帙，競相誇耀，亦無論其眞贋也。歲丁酉元和江建霞任湖南學政，蒐羅錢書極富，幾至一字一縑。其時薛叔瓶觀察亦以重價得先生楷書《正氣歌》一冊，余知其事而未之見也。今夏赴滬，叔瓶出以示余，觀其筆勢奔放，而結構謹嚴，字如其人，淘爲先生得意之作，殊可寶貴。爰志數語，以申景仰。」故袁嘉穀《南園書存序》云：「顧先生得名，尤契平原，天下稱：一千年中，顏、錢齊名，無異詞。上追漢隸，兼取鍾繇，獨往獨來，自有眞我，出入變化，不可方物。」所出推崇之詞，也非無稽之論也。

另，錢灃書成該作，其初似爲立軸（中堂之類）形式，大約在晚清薛鴻年收藏之前已被改裝爲冊頁；而中華書局出版之冊，每頁字字界格，又當爲石印石所加。一如傳世之錢南園《程子四箴》大楷冊》（1793）其末自云：「學者自束發受書，於《四箴》無有不服膺者。然不若書揭居壁，尤常目在之也。」而民國十九年（1930）四月上海震亞書局石印發行該冊時，也已是線裝冊而字字加界格。

上圖：《錢南園書《正氣歌》》冊 石印 宣紙線裝本 一吟堂藏本 版頁30.2×18.1公分 內頁界格外框22.4×15.4公分（中華書局（上海）民國十九年（1930）四月）第六版

該石印本封面書影

該冊莊賡良隸書題署兩頁。其曰「昆明錢南園通判眞蹟」。乾隆四十八年（1783）六月，錢灃轉任通政使司副使，乃其一生最高官階（正四品），故後人尊稱「錢通政」。按清制，通政使司爲「九卿」之一，已可參與朝政議事。

正氣歌　天地有正氣，雜然賦流形。下則為河嶽，上則為日星，於

人曰浩然，沛乎塞蒼冥。皇路當清夷，含和吐明庭。時窮節乃見，

一一垂丹青。在齊太史簡，在晉……照顏色　壬子秋　七月既望

《臨蘇軾石牌帖》 軸 紙本 行書 119.5×47公分 國立故宮博物院藏

此軸乃譚伯羽、譚季甫昆仲捐贈臺北國立故宮博物院之物。譚伯羽、譚季甫昆仲，湖南茶陵人，乃民初國民政府主席、行政院院長譚延闓先生之哲嗣。譚伯羽（1900～

1982），原名翊，別號習齋，以字行，早年畢業於上海同濟大學，後赴德國留學，一九二九年回國曾任同濟大學秘書長、南京國民政府駐瑞典使館代辦、駐德國商務參事等。一

九四二年回國，又歷任經濟部常務次長、交通部政務次長等。晚年長期寓居美國。譚季甫生平未詳。

一九九九年十二月卅一日至二〇〇〇年三年廿五日，臺北故宮特為舉辦「譚伯羽、譚季甫先生捐贈展」，此軸為展品之一。臺北故宮配合展覽所出版的文物目錄訂此軸名為《行書臨蘇軾石牌帖》，當有所據。然查諸容庚《叢帖目》和《中國法帖全集》《中國書法全集‧蘇軾卷》等，均未見有蘇軾有《石牌帖》

一種。倒是明嘉靖二十六年（1547）江陰湯世賢兼隱齋摹刻《二王帖》卷中有王右軍書《石牌帖》，《叢帖目》第三冊所引《二王帖目錄評釋》該帖目下有小字注明出自叢刻「婺帖」。又，《全晉文》卷二十六《王羲之》（五）‧雜帖（五）有右軍書《石牌帖》帖文，其曰：「石牌入水即乾，出水便濕，天下物理，豈可以意求，惟上聖乃能窮理。」蘇軾（1037～1101東坡居士）書法本乃學顏顏深而自成一家，錢灃學蘇，意欲蕩開一筆也。

關於本軸書法，有論者作如是解說：「這幅臨蘇的石牌帖，文意甚為有趣，旨在記述一件異物──石牌，其特性像『入水即乾，出水即濕』和『有風不動，無風獨搖』等，均違反自然之理，令人不解。而錢灃書此，雖說是在臨摹宋代書家蘇軾的書法，但事實上在行書的筆法中，明顯的帶有其楷書圓厚的意味，已是本身面貌的呈現了。」甚好。察此軸書法，顏書楷、行二體明顯，或為督學湖南後期所書。

沈驎士守操終老篤學不
倦遭火燒書數千卷驎士
年過八十耳目猶聰明以
火故抄寫燈下細書復成
二三千卷滿數十篋時人
以為養身靜嘿之所致也
南園灃

錢灃《節錄沈驎士傳》軸 紙本 楷書 72.3×51.2公分 國立故宮博物院藏

臺北故宮文物目錄將本軸訂名為《精楷小幅》。所書文辭乃見《南齊書》卷五十四〈列傳〉第三十五〈沈驎士傳〉最後部分之節錄：『沈驎士守操終老，篤學不倦。遭火，燒書數千卷，驎士年過八十，耳目猶聰明，以火故抄寫，燈下細書，復成二三千卷，滿數十篋，時人以為養身靜嘿之所致也。』南園灃。

論者云：「這一幅楷書直幅，述南齊名士沈驎士事略，為其典型的楷書作品。具有顏真卿厚實挺勁的風味，可見書寫之時的用心之勤，也正符合幅中所言的養身之道了。」詳察本軸書法，行筆穩健，沒有絲毫鬆懈的地方，用筆更見挺拔老辣，把顏楷的特微加以符號化般的強化，個人風格更趨穩定。但未臻《正氣歌楷書冊》之圓融境界。或亦其督學湖南後期或守制居里初期所書。

北宋　蘇軾　《臨右軍講堂帖》　局部　見
《西樓蘇帖》　宋拓　天津市藝術博物館藏
拓本

《西樓蘇帖》又名《東坡蘇公帖》、《蘇
文忠帖》，南宋乾道四年（1168）玉山汪
應辰撰集，凡六卷。據《叢帖目》記，
《臨右軍講堂帖》在卷三。《中國法帖全
集》第六冊影印之天津博物館藏本，
《臨右軍講堂帖》則在舊本第二冊。蘇軾
臨本自跋云：「此右軍書，東坡臨之。
點畫未必皆似，然頗有逸少風氣。」
東坡居士臨王右軍書傳世鮮見。特出此
頁，或可相間其臨右軍《石牌帖》之風
範，亦可想見南園先生晚年所謂臨書之
「意臨」風氣也。

《許彥周詩話》

軸　紙本　描地彩臘箋　行書　127.5×59公分

北京故宮博物院藏

本軸所書文辭乃本宋人許顗《彥周詩話》中評唐人韓愈（字退之）詩。許顗（生卒年不詳），字彥周，襄邑（今河南睢縣）人，所著，凡一三七條，左圭輯入《百川學海》丙集（民國十六年武進陶氏覆宋咸淳中刊本），陳振孫《直齋書錄解題》著錄於集部文史類，《四庫全書》全卷收於集部詩文評類。

此條詩話所及韓愈《桃源行》一篇乃七言古詩，見《全唐詩》第五函第十冊韓愈卷之三，又見今人錢仲聯《韓昌黎詩繫年集釋》卷八，兩集詩題均作《桃源圖》，所引詩句也作「種桃處處惟開花，川原近遠蒸紅霞」。清

人王士慎《池北偶談》云：「唐、宋以來，作《桃源行》最傳者，王摩詰、韓退之、王介甫三篇。觀退之、介甫二詩，筆力意思甚同，《七絕行書軸》（天津市博物館藏，見可喜。」

此軸書法未署年月。察其書勢，整篇字跡結體開張闊綽處頗多顏書敦厚之態，欹側俯仰之間又含米書峻利之姿，純以中鋒運之，行筆流暢而節奏鮮明，自家儀態已趨明顯，或當其晚年北歸京師以後所作。這一時期的錢南園行書，似乎多參顏魯公《劉中使帖》氣勢。

傳世南園作品與本軸相類者，主要有《李商隱七絕行書軸》（上海博物館藏）、《詩話一則行書軸》（北京故宮博物院藏、《詩話一則行書軸》（蘇州博物館藏，似與前作雷同，《七絕行書軸》（天津市博物館藏，見《李商隱七絕行書軸》（上海博物館藏）、《詩頁》、《中國古代書畫圖目》第十冊第209頁、《節臨〈劉中使帖〉行書軸》（湖南省博物館藏，見《書法叢刊》總第59輯第69頁）等。近年所見南園書跡贋鼎也多此類。有論者以爲本軸「或是臨本」，或可商榷。其用臘箋書寫，點畫形態的表現與一般紙本書跡有所區別是很正常的。

錢灃《李商隱七絕行書》
軸　紙本　133.1×67.8公分　上海博物館藏

釋文：清切曹司近玉除，比來秋興復何如。南園灃崇文館裏丹霜後，無限紅梨憶校書。

被視爲錢灃行書代表作，著錄於《中國歷代藝術・書法篆刻編》等該書編者認爲：「此幅書作，楷中帶行，字體間架在端方中有俯仰變化，用筆鋒正勢強，使轉或方峻厚重、或圓渾流暢。整幅字融合了顏體的端嚴和米芾的勁邁，頗有新意，應是他晚年的書作。」

28

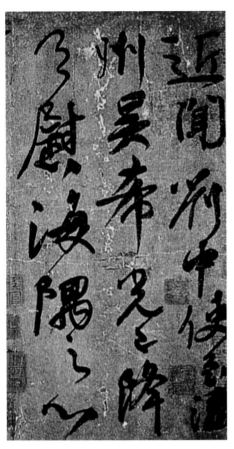

唐 顏真卿 《劉中使帖》 局部
約775年　碧箋紙本　28.5×43.1
公分　國立故宮博物院藏
釋文：近聞劉中使至瀛州，吳希
光已降，足慰海隅之心耳。
此帖又名《瀛州帖》，無署款，
流傳有緒，相傳為唐代顏真卿
帖，凡八行四十一字。用筆古勁酣
暢而不露鋒芒，結體跌宕多姿而
俱合矩鑊。卷後有鮮于樞、文徵
明、董其昌等人跋記。元人鮮于
樞稱此帖與《祭姪稿》都是「英
風烈氣見於筆端」。

釋文：退之《桃源行》云。種桃處處皆開花，川原遠近蒸紅霞。狀花卉之盛，古今無人道此語。許彦周詩話。澧。

退之桃源行云種桃霞之皆
開花川原遠近蒸紅霞狀
花卉之盛古今無多人道此語
許彦周詩話
澧

顏書後勁千古一人——錢灃的書法藝術及其影響

錢灃三十歲（1769）以前，清代中前期康熙朝「崇董」風潮中，飲譽朝野的帖學殿軍張照已經下世，民間「揚州八怪」代表人物也紛紛凋零。乾隆朝轉而「尚趙」，又有修《石渠》、刊《三希》之盛舉，書家之選並有「翁、劉、成、鐵」或「翁、劉、梁、王」之稱，多為帖學之名手，碑學導師、篆隸名家鄧石如、伊秉綬等又影響未廣，一時科場之字「顏底趙面」或「歐底趙面」風行，衍而廣之，末流則有「館閣體」之譏。錢南園登足書法，力避時風，取法魏、晉、唐、宋諸賢，跳出帖學末流柔媚之失，終而歸位魯公班行，不走狂怪，嚴正高古，書德合一，啓迪後世二百年餘，功莫大焉。

錢南園的書藝歷程，可分為三個階段：

一、早期：乾隆三十六年中進士入翰林院之前。

這一時期以小楷為主攻，主要從實用出發，比如日常書寫或試卷。目前尚未發現此類早期書跡。另外，於乾隆二十九年在邵甸甸尾授館時，錢灃曾應村民之請為永豐庵題寫「妙盡無為」匾，可見也有書寫大字的記載。錢灃早年曾經通過鄉賢虞世璆所臨歐陽詢字帖學習書法，此據《節臨〈歐陽詢九歌〉》自跋云：「率更《九歌》，向有鄉先哲帖」。擬此字跡作出如下推斷：行書大抵取法米芾、褚遂良，以《臨米芾留簡帖軸》或為代表；楷書則以鍾、王小楷為主攻，間取歐、顏、蘇、黃之法，以《小楷書課軸》為代表。

三、晚期：出任督湖南學政、里居守制直至謝世。

《露筋祠碑》甚大。

二、中期：中進士入翰林院以來至乾隆四十八年出任湖南學政。

此時期錢灃用功書道甚深，「自從拜命入館日，日夜競競惟在此。《黃庭》、《樂毅》置左右，如鳥粘糱憑案几。徒然費盡臨摹力，何嘗能有分毫似。婉婉弱臂六鈞弓，蕩蕩巨舟三峽水。牽挽到死吾不恨，毛穎陳元冤胡底」。錢灃供職翰林院十年，清閒之暇，其中的機運，就是錢灃很幸運的遇到當時就任大理寺少卿的周於禮。這位熱情而肯提攜好學青年的前輩老鄉，借其居聽雨樓，使得因家貧無資搜集法書名碑的錢灃，從此嗜於書道，更對聽雨樓名跡，傳為褚遂良書《枯樹賦》情有獨鍾，並臨寫百通。周氏以賦詩賭酒作字為雅樂，對書法特別嗜好，收藏法書碑帖宏富，曾出家藏名品輯刻《聽雨樓藏帖》四卷，立於私邸聽雨樓，包世臣將其行書與王鐸草書、劉墉行書等同列為「能品下二十三種」，或可初步判定《管子戒篇大楷書冊》即為此一時期之作。

這是錢南園書法藝術的量產與高峰期，其最具個性、最受後世推重的「顏底錢面」之書風，正是在這一時期完成轉型，並在行書與楷書兩方面達到高潮。傳世所見南園書跡大多是這一時期的作品。書於督學湖南期間的作品主要有：《桂花廳宴集序行書冊》、《枯樹賦》《冒雨尋菊序》楷書合冊》、《杜詩三首行書冊》、《蘇詩二題行書冊》、《同門三首行書冊》、《端陽競渡序》楷書冊》等，行書受顏魯公《爭坐位帖》、《送劉太沖序》等影響明顯，楷書則受《麻姑仙壇記》《顏家廟碑》一路影響最大。而里居守制四年餘，期間書作更飈。行書應仍在顏魯公諸帖內變化，楷書則有了較大變化：其一，中楷書跡多依歐陽詢率更一路，而更出瘦挺之骨；其二，大字楷書更近魯公《大唐中興頌》之跡，而豪立之氣彌漫。錢南園返京任職的最後三年，目前未見有明確紀年的作品可加印證，但依據《正氣歌大楷冊》、《程子四箴大楷冊》兩種《韓愈感春四首行書冊》

錢灃書法的後世影響，蓋來源於兩大方面，缺一不可。首先是，南園先生被看作是近三百年來人書二品高度合一的典型。南園先生人品氣節高潔剛廉，迥出時輩，不讓古人；而南園書法以顏魯公為主導旗幟，心有契焉，筆下生輝。惟此，梁章鉅《吉安室書錄》卷十一，馬宗霍《書林藻鑒》卷十二，都以大篇幅輯錄了歷代書法名家對錢

【註】，

灃書法的評論多則，諸家所評無不圍繞南園「書宗平原」、「書如其人」這一核心話題。

其次是，錢南園書法陽剛學顏而形神契合，發揚蹈厲而新意特多，堪稱自宋人蔡襄、蘇軾以來的顏書書範。在帖學已壞、碑學興起的乾、嘉年間，錢南園以自己的書法實踐，在帖學與碑學之間探索了融彙的可能，架構了相通的某種通道，完成了風格特立的書法創作。更重要的，南園書法實實在在影響了後起的何紹基、翁同龢、譚澤闓等一大批書法名流，在近三百年裡別開生面，奠定了自己「顏書後勁，千古一人」的書史地位。在這一點上，翁同龢的認識非常清晰，正是他貴為帝師相國而崇尚南園書法，致使錢書在同、光年間形成了「風行海內，士大夫置一帙，競相誇耀，亦無論真贗也」的局面。而湘人何、譚二氏，一百年間前後相接，主學顏體，敬推南園，遂使大江南北顏書倍貴。

雖然近世名家推崇南園書法者甚夥，但我們認為當以鄭孝胥與沙孟海兩家最為客觀：

南園先生之書，自蔡君謨以後一人而已。觀君謨《金箋帖》、《萬安橋碑》，可見其詣力相近處。惟南園筆性峻拔，發揚蹈厲之概，微不同耳。何子貞、翁叔平皆嘗求其墨蹟，張於四壁玩之，蓋欲滌趙、董之側媚，必有取乎此也。（出自鄭孝胥跋南園先生大楷冊）

他（錢灃）寫顏字最逼肖，顏碑面目很多，他所最寫得像的是《大麻姑》、《元次山》這幾種。……他還有一件事比別人家來得好：尋常學顏字的，只知聚，不知散，只知含，不知拓，他可是能散能拓的了。……

「古人草書，空白少而神遠，空白多而神密。」我以為用這句話來評顏字，再恰當沒有了。顏字字形很寬廓，「空白」只管多，但其「神」自然很「密」，這也是顏眞卿《筆法十二意》篇裡說的「密謂疏」的意思，錢南園是最能體會這個「奧旨」的。（出自沙孟海《近三百年來的書學》）

【註】 筆者參閱馬宗霍《書林藻鑒》卷十二。該書均誤「錢灃」為「錢澧」。又見其他書籍，也有偶誤如此。故特加說明。

閱讀延伸

朱桂昌，《錢南園傳》，昆明市：雲南人民出版社，1995。

李怡，《書藝珍品賞析·顏真卿》，台北市：石頭出版股份有限公司，2004。

錢灃和他的時代

年代	西元	生平與作品	歷史	藝術與文化
清高宗 乾隆五年	1740	四月初一日（西曆四月廿六日），錢灃出生於雲南昆明。	清朝自西元一六四四年入關定都以來，開國已近百年。	董誥生。
乾隆十二年	1747	八歲就塾。	大金川土司沙羅奔反清，越二年平定。	《三希堂法帖》奉旨開輯。《石渠寶笈（初編）》告成已兩年。
乾隆十三年	1748	昆明洪災家舍無存。父充官役輒學兩年。	乾隆帝（弘曆）巡行山東，曲阜朝聖。	乾隆帝封鄭燮為書畫史。
乾隆廿年	1755	有見其所作細字者，欲引之為吏或傭書寫糧以可養家，母氏責之而未許。	朝廷平定新疆準噶爾之亂。朝廷禁滿漢人唱和及較論同年行筆往來。	《墨妙軒法帖》刊成。上年，伊秉綬生。高鳳翰卒。
乾隆廿一年	1756	首應童試未取。有《白雲秋山圖軸》，或為南園傳世之最早畫跡。	乾隆帝第二次曲阜朝聖。各地瘋漢文字獄劇增。	禮部更定鄉試、會試三場篇目。華嵒卒。
乾隆廿二年	1757	入王瑾門下受學。	朝廷限廣州一港對外貿易。	

年號	西元	生平	時事	藝文
乾隆廿九年	1764	至嵩明授村館。有「妙盡無爲」匾存邵甸向尾永豐庵。	重修《大清一統志》，命將西域新疆增入。	阮元生。郎世寧卒。
乾隆卅年	1765	拔貢試未取，秋闈亦未中式。約是時，始習畫馬。翌年臘月，與元配秦氏完婚。	乾隆帝第四次南巡。朝廷開館重修國史列傳。	郎世寧等繪《乾隆戰功圖》銅版印行。鄭燮卒，丁敬卒。
乾隆卅三年	1768	殿試賜同進士出身。冬十月，北上赴會試。	各地割辮案發。	《滋惠堂墨寶》八卷刊成。張廷濟生。
乾隆卅六年	1771	借居周府聽雨樓習書作畫，得周於禮提攜。	大、小金川釁事又起。	翁方綱《粵東金石略》刊行。
乾隆卅七年	1772	自周府聽雨樓移居弟子徐鑒（字澄懷）宅近萱亭，歷時八年。	朝廷禁各省官吏宴請本省幕友。	次年，詔開四庫全書館，以紀昀爲總裁。
乾隆卅九年	1774	得房師姚鼐之薦，拜會鴻儒朱筠。昆明連遭洪災，老宅被毀，原址重建。八月，繪《垂鞭驛控圖》。	朝廷定聚眾結社罪例。是年，黃河決口。	王亶望輯米芾書跡刊成《清芬閣米帖》續二刻、三刻、四刻。
乾隆四十年	1775	春假返里，作《綱鑑輯略序》。題「滇南勝境」。撰《蘇霖渤墓誌銘》。	朝廷禁廣西商民出口貿易。	包世臣生、梁章鉅生。
乾隆四十一年	1776	常入正陽門外雲南會館。冬十月，因「桑植案件」而遭革職留任。	朝廷征服大小兩金川。	朝廷命四庫館詳核刪毀違禁書籍。
乾隆四十二年	1777	友人陳國敕（時齋）畫《五馬圖》爲同鄉。詩撰《還家三首》、《長風三首》等並長跋。	朝廷令廣東嚴禁洋船運棉進口。	翁方綱任職四庫館，專辦金石篆隸音韻諸書。戴震（1724～）卒。《滿洲源流考》成。
乾隆四十五年	1780	四月，充任廣西鄉試副考官。	班禪額爾德尼入覲。	錢大昕《廿二史考異》撰成。
乾隆四十六年	1781	選授江南道監察御史，翌月上《劾陝撫疏》。彈劾畢沅。	蘭州回民蘇四十三反清。	翁方綱撰《石鼓考》。畢沅《關中金石記》刊成。
乾隆五十年	1785	三月，納鞠氏二姊妹爲妾。九月，大鞠氏生子嘉榴。	朝廷再行千叟宴。	詔命蔣衡所書《十三經》刊石立於太學，乾隆帝御製序文。林則徐生。
乾隆五十一年	1786	四月，畫《壯馬脫重銜圖》贈芝翁。	和珅任文華閣大學士，管理戶部事。	黃易於山東嘉祥訪得武氏祠漢墓群石刻。孔廣森卒。
乾隆五十四年	1789	四月，母李氏（1717～）卒。丁憂去官，由湘返滇守制。	乾隆帝降旨冊封諸皇子。	翁方綱《兩漢金石記》成。
乾隆五十六年	1791	五月，父錢世俊卒。里居守制，求書求文者甚夥。九月，書《中山松醪賦楷書冊》。	朝廷定宗室王公兼任職銜制。正式取消議政王大臣會議。	鄧石如入畢沅幕府，越二年辭歸。
乾隆五十八年	1793	北上途中，身染重病，元氣大傷。至年底，稍能握管。	朝廷別頒金奔巴瓶於蒙古。	《秘殿珠林》、《石渠寶笈》續編成。阮元《石渠隨筆》成。巴慰祖卒。
乾隆六十年	1795	夏，瘧瘇熱中。九月還京，病甚。九月十八日卒於葉宅。次年下葬祖塋。	九月初三日乾隆預立顒琰爲皇太子，翌年正月乾隆退位，顒琰即位，改元嘉慶。	趙翼撰《廿二史劄記》成。